快樂、感性、做自己，
還有什麼比看書更美妙的事？

愛書 小日子

BOOK LOVE

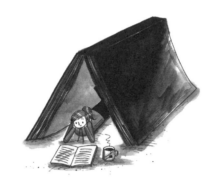

圖·文———黛比·鄧 Debbie Tung　　譯———林予晞

遠流出版公司

致 我的雙親
謝謝你們啟發我對閱讀的熱愛。

還有我的小小巨星, 亞玟與伊凡
願閱讀的魔法時時豐富你們的生命。

譯序——
一不小心就成為了愛書人

第一次翻閱這本書,看見身為書痴的女主角為了閱讀而發生的各種脫序行為,我心想,我不可能這樣子吧!要達到這種脫離現實的境界,這是我的某些朋友才做得到的事(為保護當事人,我們不具名)。也許是以前做服務業的關係,必須緊密地與現實連結,所以每次見到可以全然投注心神於自身小宇宙的朋友,我都有些嚮往,同時也希望可以默默守護那種天真爛漫。

到了翻譯此書的那陣子,我發現翻譯帶來一種上癮性,會不停地想繼續下去,如果沒有譯到一個段落,便坐立難安。我愈來愈在意接下來又發生了什麼故事,開始擔心女主角的處境,擔心她愛書的行為會不會被現實世界為難;即使起身離開電腦,腦中也不停咀嚼到底哪個中文詞彙更符合當下情境的英文語意——這個書痴在想什麼?她的心情是如何?尤其某些英文沒辦法直譯時,我便要潛入書痴女主角的心靈,去體會她的世界觀,才能意會她真正的心思。

事到如今,你應該看得出,我也在這過程當中脫離了現實,達到某種痴迷的狀態吧!這便是《愛書小日子》這本書的魅力,讓你不知不覺就深陷其中而不可自拔。希望我不才的翻譯,能夠帶著各位一同在書本的世界裡,悠遊自在地幻想。

林予晞

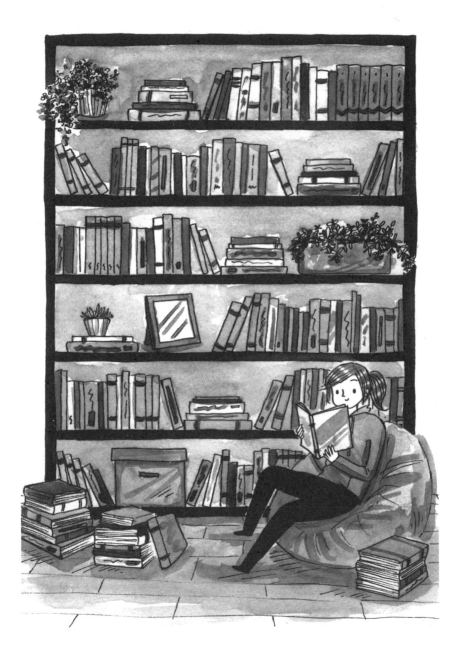

書可以帶領你

去到神奇的地方。

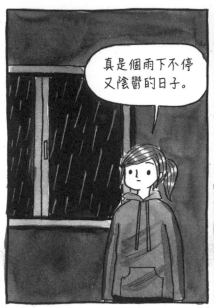

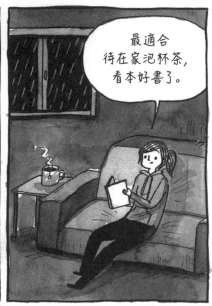

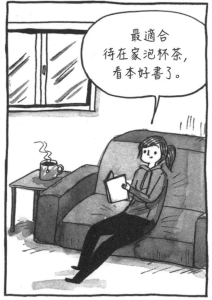

我訂的新書來了!

今天還有很多工作要做,所以現在先放在這吧。

只讀第一頁應該還好。

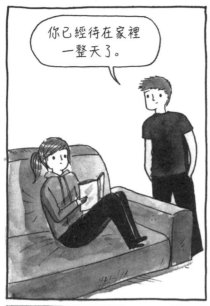

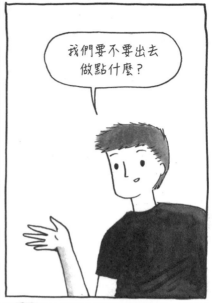

我總是會帶一本書在身上。

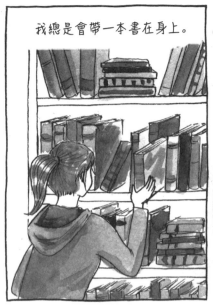

不管去哪裡。

就像擁有一個攜帶式的好友。

我知道我並不孤單。

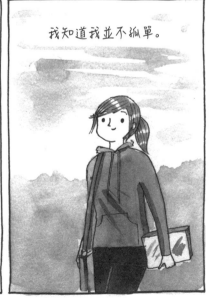

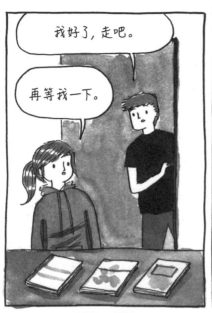

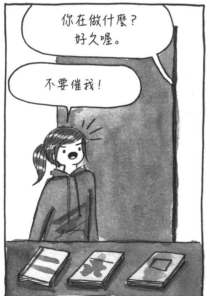

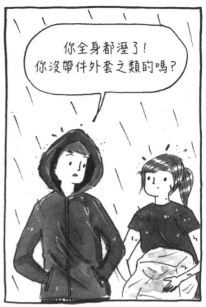

你全身都溼了！
你沒帶件外套之類的嗎？

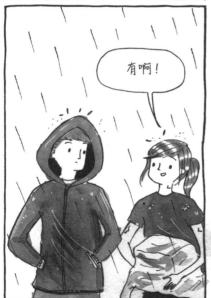

有啊！

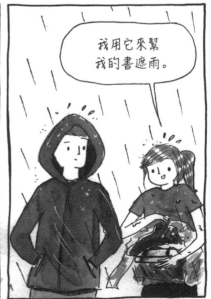

我用它來幫
我的書遮雨。

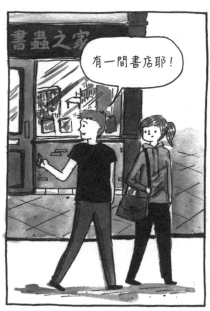

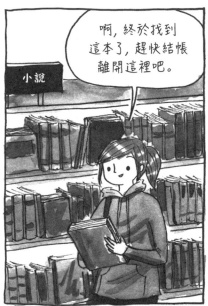

啊，終於找到這本了，趕快結帳離開這裡吧。

小說

旅遊

特賣

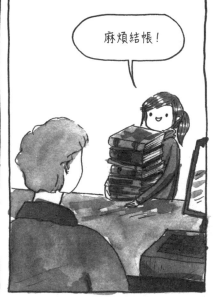

麻煩結帳！

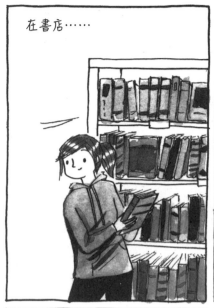

在書店⋯⋯

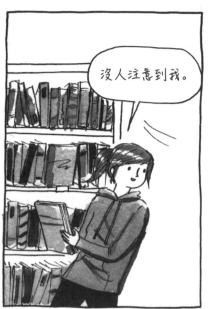

沒人注意到我。

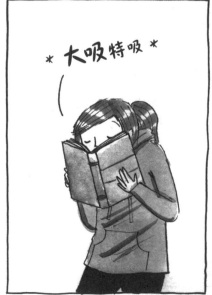

＊大吸特吸＊

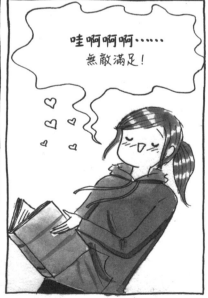

哇啊啊啊⋯⋯
無敵滿足！

買書的步驟

用手指輕快地刷過書背們。

被某個書封或書名吸引了。

拿起來，看看它在說些什麼，感覺它在手中的重量。

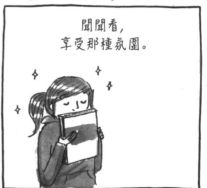

聞聞看，享受那種氛圍。

想像你倆會一起經歷的冒險。

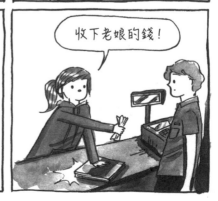

收下老娘的錢！

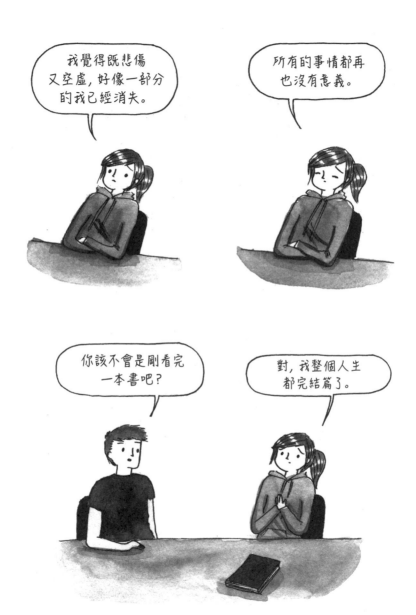

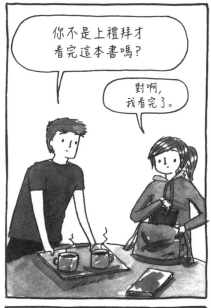

你不是上禮拜才
看完這本書嗎?

對啊,
我看完了。

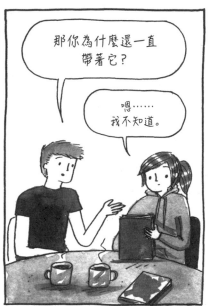

那你為什麼還一直
帶著它?

嗯⋯⋯
我不知道。

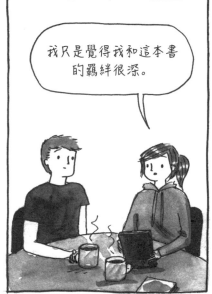

我只是覺得我和這本書
的羈絆很深。

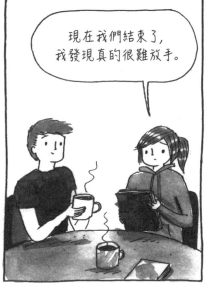

現在我們結束了,
我發現真的很難放手。

評斷書本的幾種方法

書封設計

價格

尺寸

評斷書本的其他方法

故事

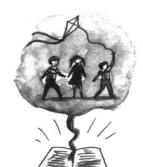

人物角色

它給予我的感受

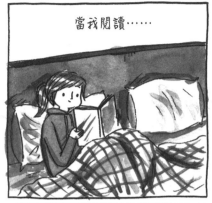

當我閱讀……

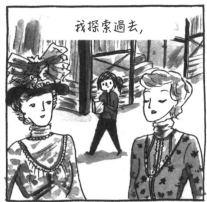

我探索過去，

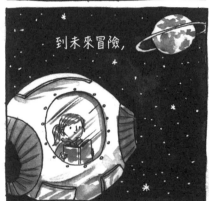

到未來冒險，

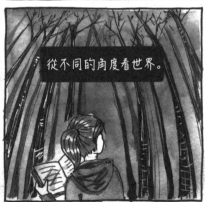

從不同的角度看世界。

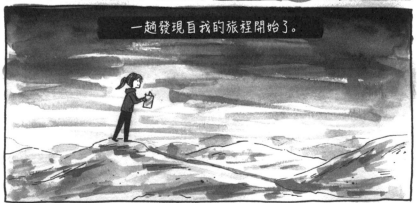

一趟發現自我的旅程開始了。

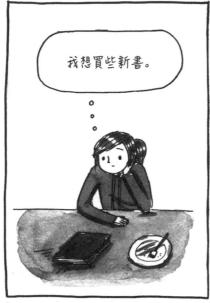

我想買些新書。

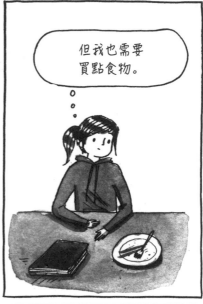

但我也需要買點食物。

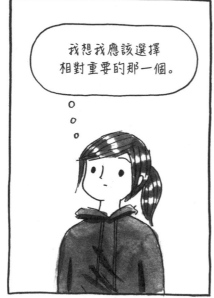

我想我應該選擇相對重要的那一個。

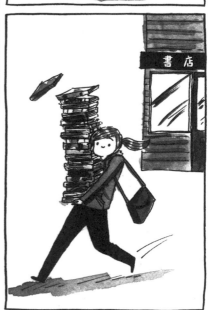

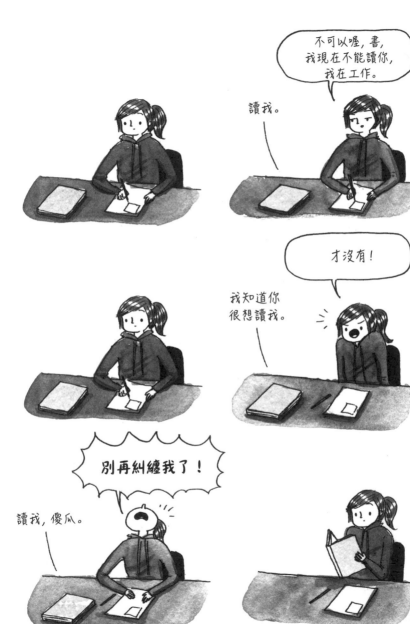

你好，
我想找這系列的第二本。

喔，我們才剛
賣完一批。

我可以幫你預訂，
大概五天會到。

五天？
我沒辦法等那麼久！

我今天才剛讀完它的
第一集，我真的非常需要
知道接下來發生什麼事了！

嗯……我可以試試看
用快遞來訂。

拜託您了！為了它，
我什麼都願意做！

等等……
你為什麼看起來
容光煥發的啊?

你最近訂的書來了,
對不對?

一切都是
魔法!!!

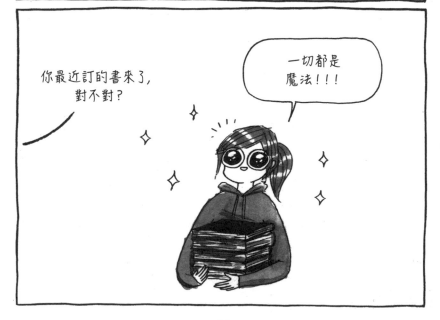

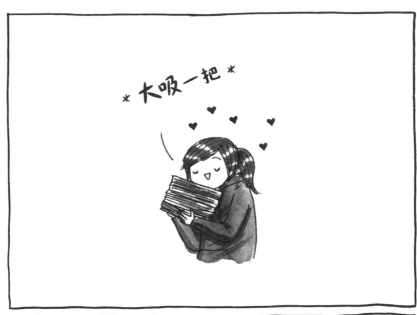

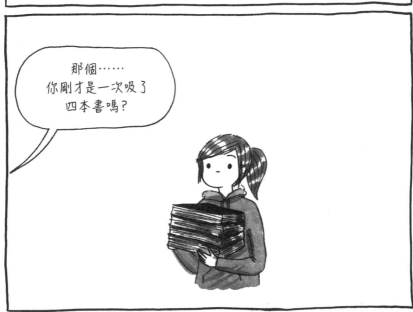

我不懂你為什麼要帶那麼多書耶。

你今天不可能有時間把它們全部都看完啊。

我已經快要把手上這本看完了，但又還不確定接下來想看哪一本。

我這是謹慎行事！

最棒的幾種閱讀場所

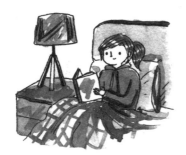

舒適的床

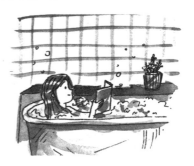

浴缸

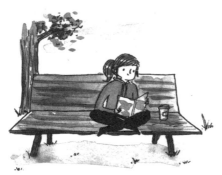

公園

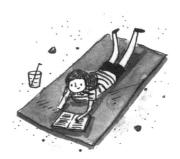

海灘

大眾交通工具

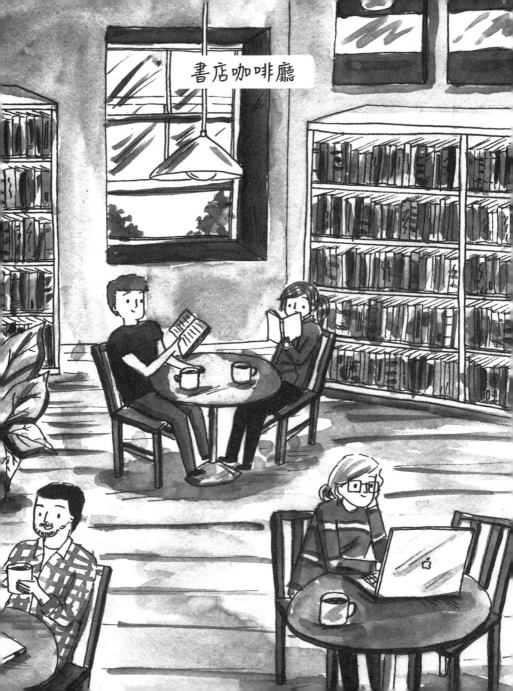

書店咖啡廳

看著一間充滿著書的房間，

我的背脊涼了一下，

這讓我興奮得暈頭轉向，

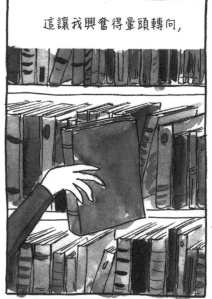

滿腦子都是這些書
將帶來的可能性。

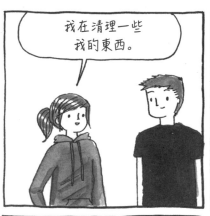

我在清理一些
我的東西。

這些是我不會再穿
的舊衣服。

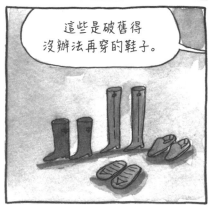

這些是破舊得
沒辦法再穿的鞋子。

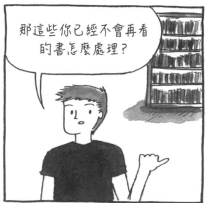

那這些你已經不會再看
的書怎麼處理？

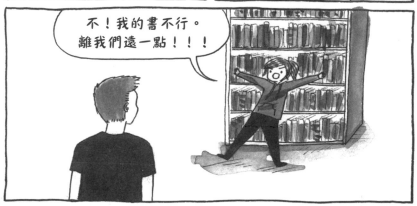

不！我的書不行。
離我們遠一點！！！！

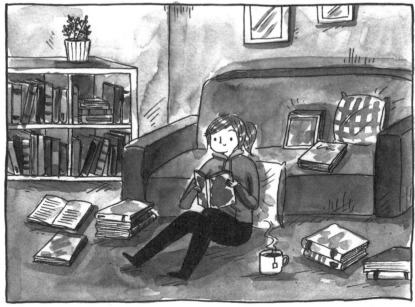

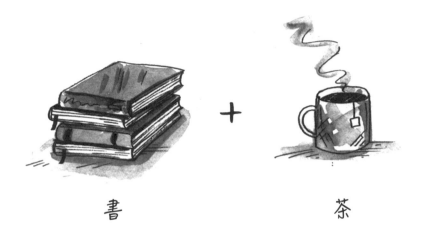

書 　　　　　　 茶

= 完美的周末

我為什麼閱讀?

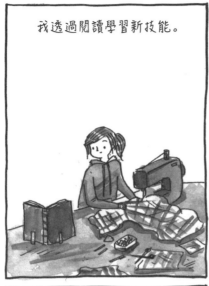

我透過閱讀學習新技能。

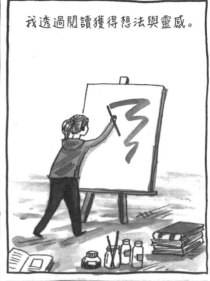

我透過閱讀獲得想法與靈感。

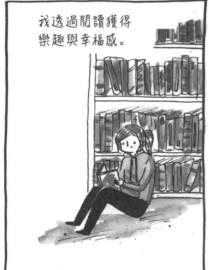

我透過閱讀獲得
樂趣與幸福感。

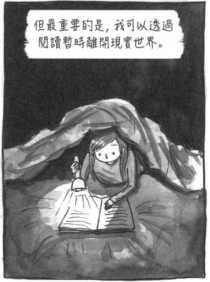

但最重要的是, 我可以透過
閱讀暫時離開現實世界。

那些書教會我的事

懂得同理

懷著感恩

擁有開放的胸懷

追隨我的熱情

啪嚓

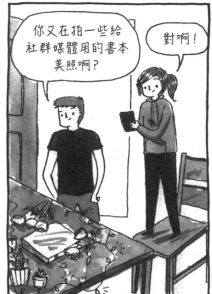

你又在拍一些給
社群媒體用的書本
美照啊？

對啊！

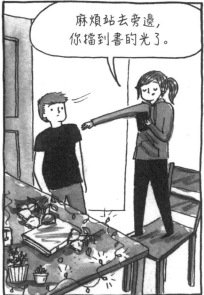

麻煩站去旁邊，
你擋到書的光了。

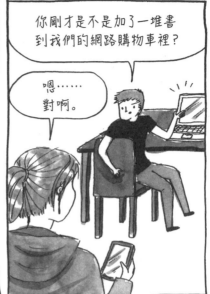

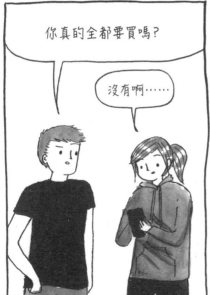

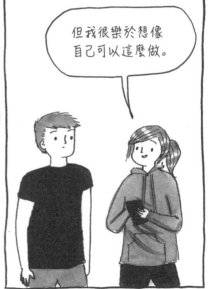

書蟲必備

舒適的閱讀椅

裝得下書本們
的大袋子

足夠支撐長途閱讀
的零食們

暖和又毛茸茸
的毯子

超級多的書

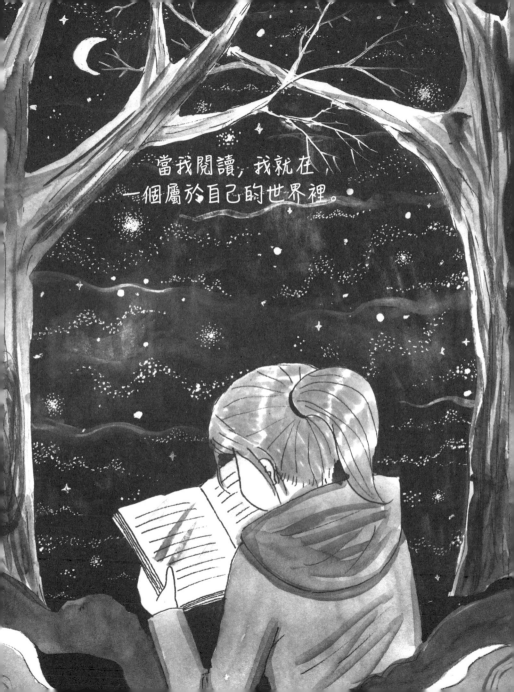

我在這些地方找書看

圖書館

網路商店

在地書店

朋友的書櫃

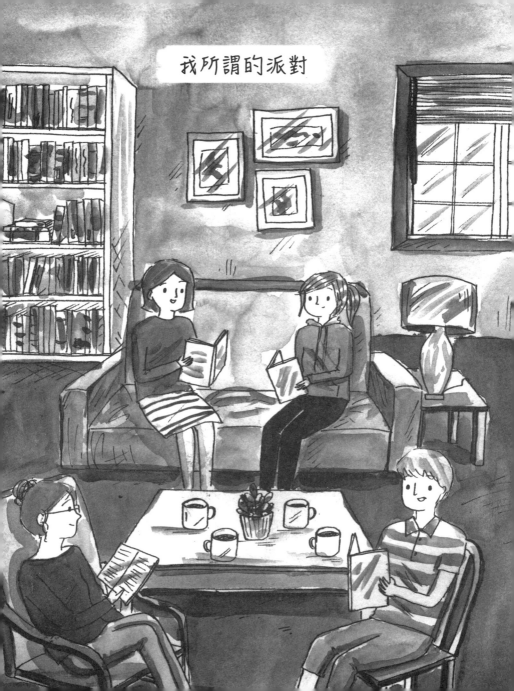

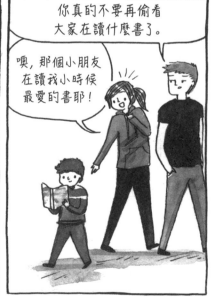

你真的不要再偷看
大家在讀什麼書了。

噢,那個小朋友
在讀我小時候
最愛的書耶!

看到有人正在讀某一本你也在看的書,

就好像見到一位新的知己。

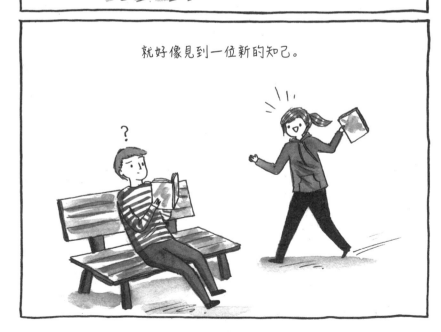

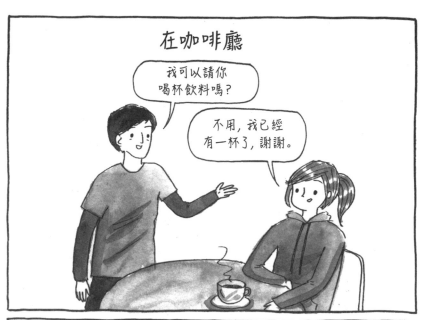

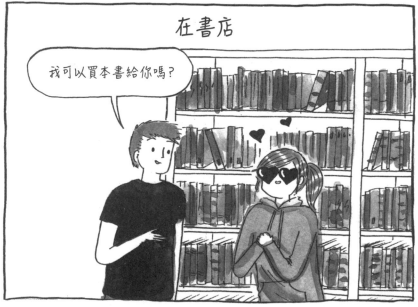

當人們問我問題時

當人們問我與書有關的問題時

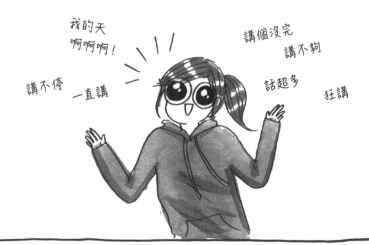

我的天
啊啊啊！

講個沒完
講不夠

講不停　一直講　話超多　狂講

書蟲的幸福

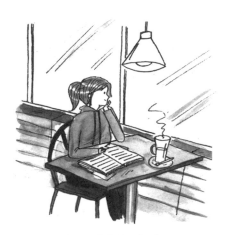

在咖啡廳裡找到
完美的角落

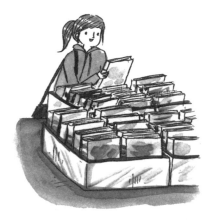

晒書特賣會

在圖書館借一整疊
沒看過的書

聊彼此讀過的書

書店那令人上癮
的氣味

葛林先生, 我完全
認同你說的。

叮咚

在社群媒體上追蹤
你喜歡的作者,
並且假裝他們是你的朋友

這是我今年
最喜歡的書了!

某人告訴你,
他超愛你推薦的書

無預警收到禮物,
是一本你想要很久的書

為什麼書會是最好的禮物？

每個人都有一本屬於自己的書。

它們不會太貴，
而且你還可以幫對方做客製化的藏書。

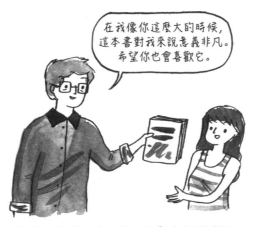

在我像你這麼大的時候，
這本書對我來說意義非凡。
希望你也會喜歡它。

書可以存放很久，可以分享或者轉讓給
其他享受閱讀的人。

那本命定之書有著能永遠陪伴讀者的故事。

哪裡可以找到書店？

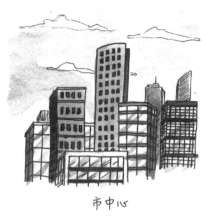

市中心

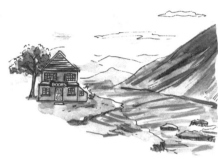

安靜偏遠的地區

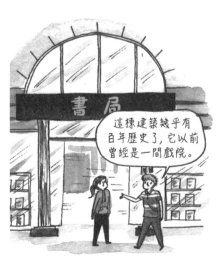

重生的老屋

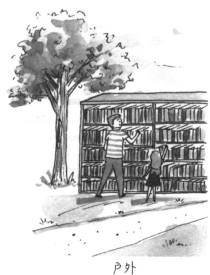

戶外

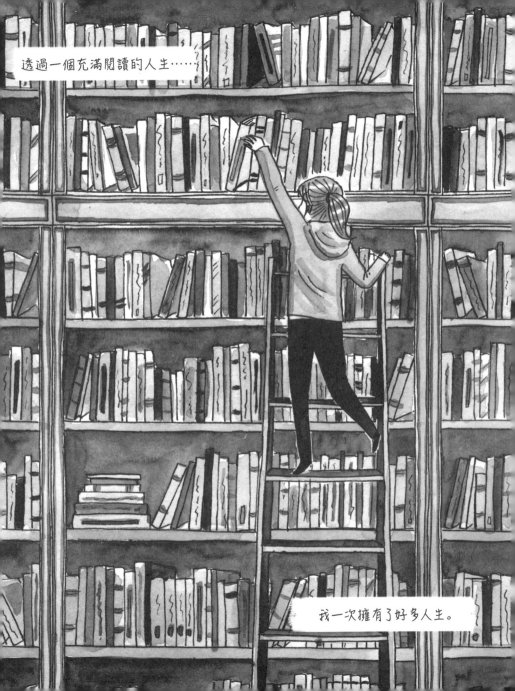

透過一個充滿閱讀的人生……

我一次擁有了好多人生。

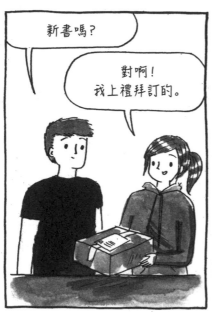

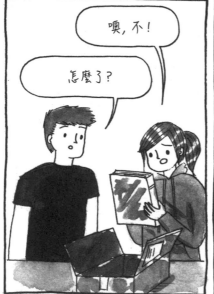

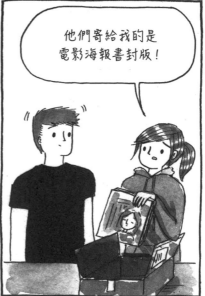

不好意思,
我想要把你們寄給我的這本書
換成這一本。

喔,你拿到的只是最近
新的電影封面。

實際上,它們是
一模一樣的書。

不……
它們不一樣。

啊,終於有時間來
重溫一本好書了。

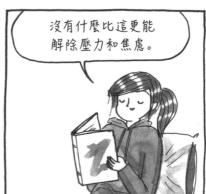

沒有什麼比這更能
解除壓力和焦慮。

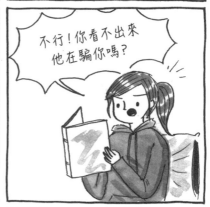

不行!你看不出來
他在騙你嗎?

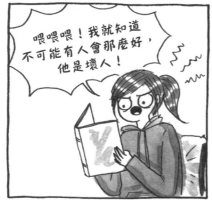

喂喂喂!我就知道
不可能有人會那麼好,
他是壞人!

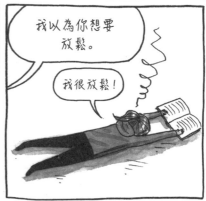

我以為你想要
放鬆。

我很放鬆!

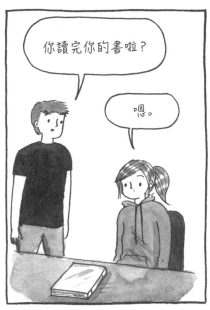

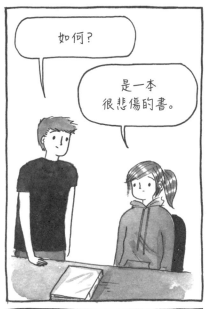

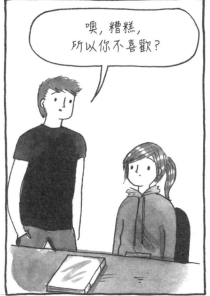

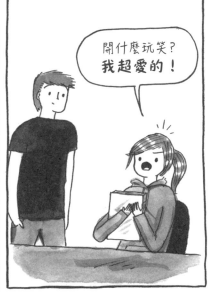

書可以帶給我純粹的快樂，

並且讓我振奮起來。

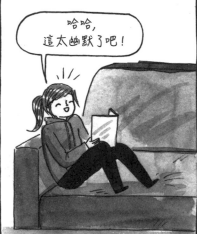

哈哈，
這太幽默了吧！

但也可以輕易地讓我
感到心碎，使我流淚。

嗚嗚，我沒想到
會這樣結束。

任由我情緒潰堤。

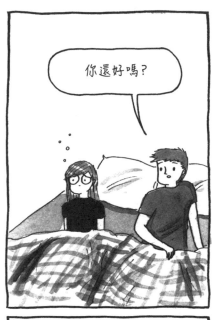

書蟲的恐懼

困在某處，空有時間卻無書可讀。

火車將延誤
三十分鐘。

改編的電影用一種負面的方式
改變了你對原著小說的感受。

他們完全毀了
這個結尾啊！

讀完一本好書之後，明白你再也不
可能找到另一本一樣好看的書了。

不小心弄壞了書。

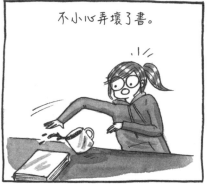

這個問題……

你的書可以借我嗎？

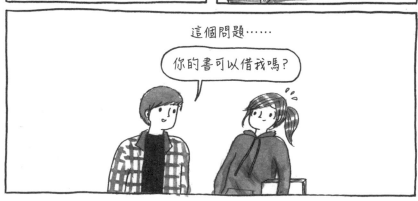

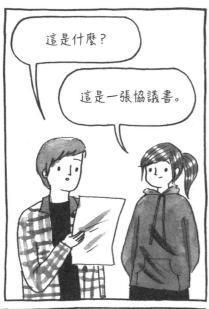

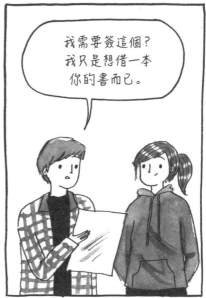

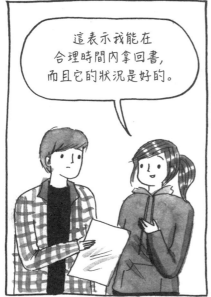

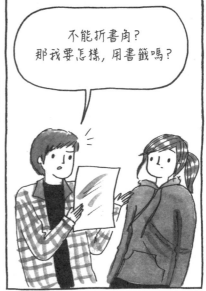

閱讀悲傷的書時，
我喜歡獨處。

這讓我有合適的時機
釋放情緒。

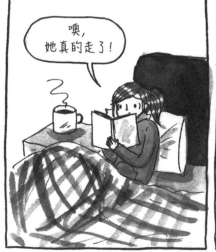

替我喜愛的角色哀悼他
不幸的命運。

噢，
她真的走了！

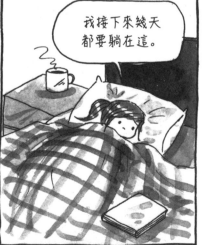

然後撫平悲痛結尾
造成的創傷。

我接下來幾天
都要躺在這。

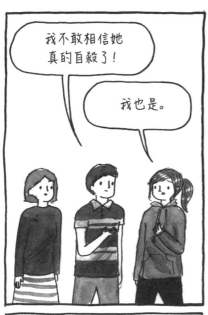

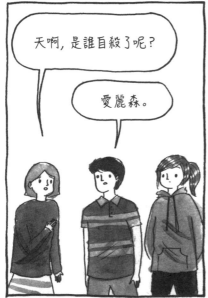

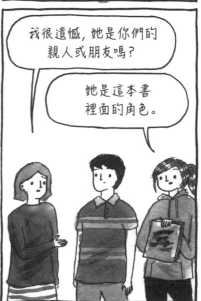

當我讀完一本書

* 啪 *

當我讀完一本超棒的書

* 啪 *

各位，這本書超驚人的！
啊啊啊啊啊！

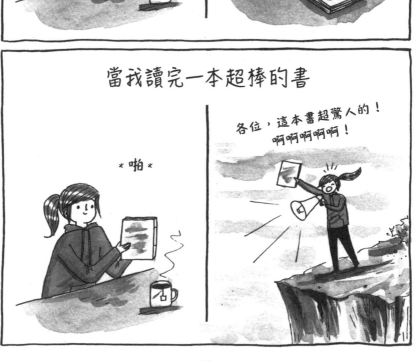

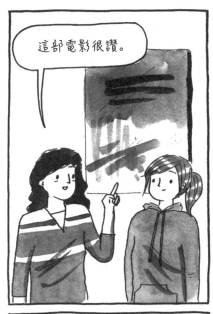

這部電影很讚。

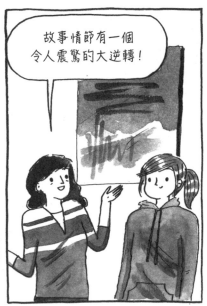

故事情節有一個令人震驚的大逆轉!

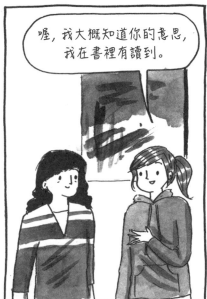

喔,我大概知道你的意思,我在書裡有讀到。

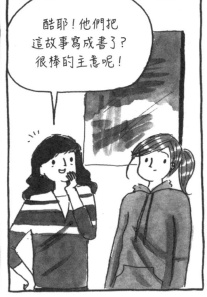

酷耶!他們把這故事寫成書了?很棒的主意呢!

電子書 Vs. 紙本書

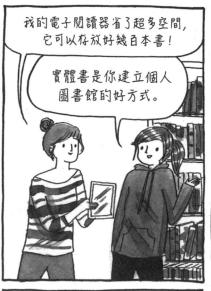

我的電子閱讀器省了超多空間，它可以存放好幾百本書！

實體書是你建立個人圖書館的好方式。

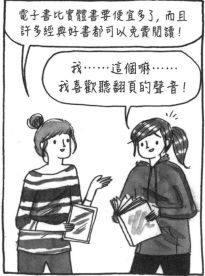

電子書比實體書要便宜多了，而且許多經典好書都可以免費閱讀！

我……這個嘛……我喜歡聽翻頁的聲音！

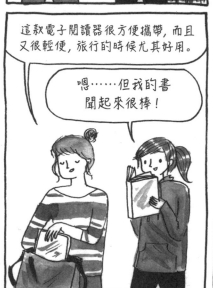

這款電子閱讀器很方便攜帶，而且又很輕便，旅行的時候尤其好用。

嗯……但我的書聞起來很棒！

……

得分。

在社群媒體上寫了一篇
關於書的貼文,
並且標記了作者。

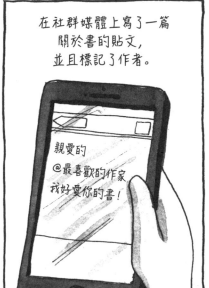

作者透過按愛心來回覆我。

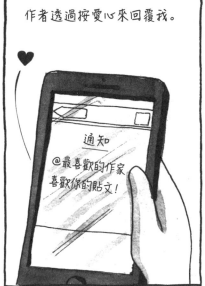

我的人生圓滿了。

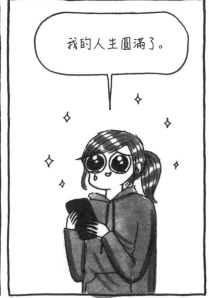

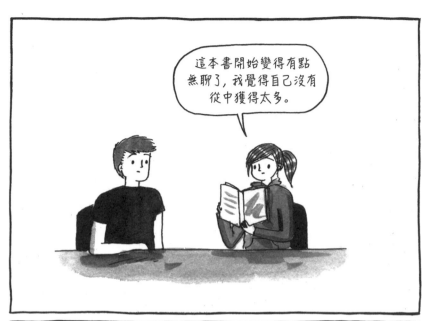

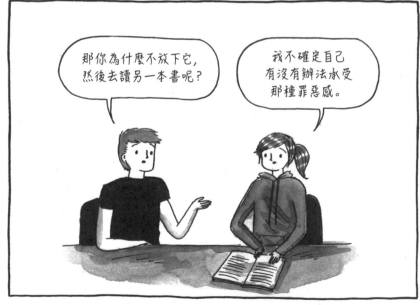

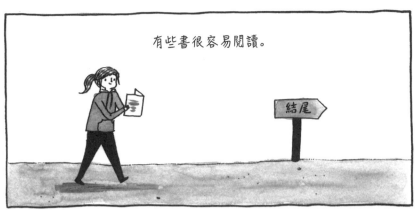

有些書很容易閱讀。

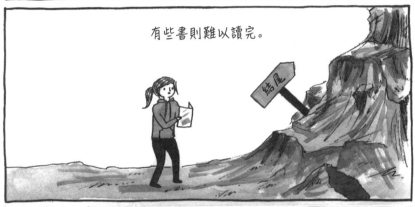

有些書則難以讀完。

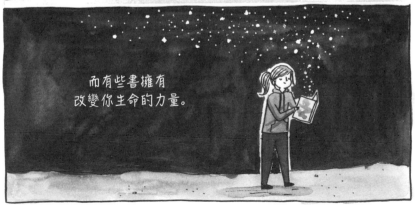

而有些書擁有
改變你生命的力量。

一些了不起的書

石黑一雄
《長日將盡》

J・D・沙林傑
《麥田捕手》

維吉尼亞・吳爾芙
《自己的房間》

露意莎・梅・奧爾科特
《小婦人》

阿蘭達蒂・洛伊
《微物之神》

瑪贊・莎塔琶
《茉莉人生》

阿嘉莎・克莉絲蒂
《東方快車謀殺案》

馬格斯・朱薩克
《偷書賊》

楊・馬泰爾
《少年Pi的奇幻漂流》

沃利・蘭姆
《他是我兄弟》

哈波・李
《梅岡城故事》

伊莉莎白・吉兒伯特
《享受吧！一個人的旅行》

厄內斯特・海明威
《老人與海》

安妮・法蘭克
《安妮日記》

譚恩美
《喜福會》

馬克・海登
《深夜小狗神祕習題》

維克多‧雨果
《悲慘世界》

J‧K‧羅琳
《哈利波特》

村上春樹
《挪威的森林》

加布列‧賈西亞‧馬奎斯
《愛在瘟疫蔓延時》

瑪格麗特‧愛特伍
《使女的故事》

羅德‧達爾
《瑪蒂達》

瑪雅‧安吉羅
《我知道籠中鳥為何歌唱》

米奇‧艾爾邦
《最後14堂星期二的課》

珍‧奧斯汀
《傲慢與偏見》

F‧史考特‧費茲傑羅
《大亨小傳》

茱迪‧皮考特
《那些重要的小事》

史蒂芬‧金
《史蒂芬‧金談寫作》

保羅‧科爾賀
《牧羊少年奇幻之旅》

卡勒德‧胡賽尼
《燦爛千陽》

湯瑪士‧哈代
《遠離塵囂》

亞特‧史畢格曼
《鼠族》

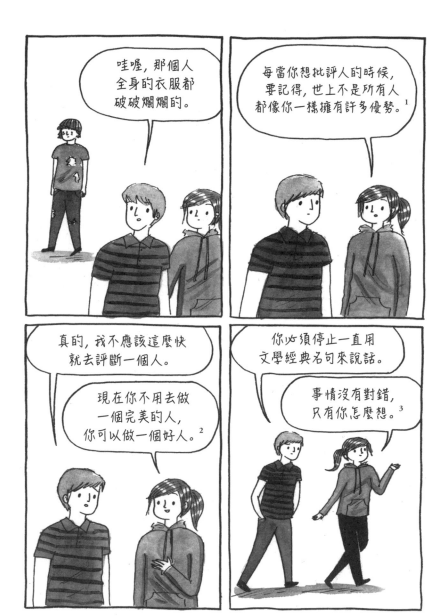

1. 出自費茲傑羅《大亨小傳》。　　2. 出自約翰・史坦貝克《伊甸園東》。
3. 出自莎士比亞《哈姆雷特》。

74

我可以寫的回憶錄

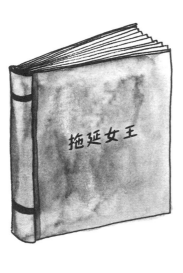

拖延女王

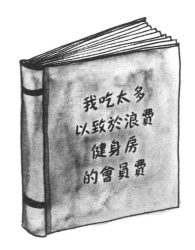

我吃太多
以致於浪費
健身房
的會員費

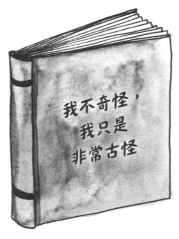

我不奇怪，
我只是
非常古怪

致那些
我買了卻從未
讀過的書籍們

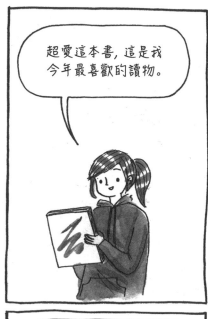

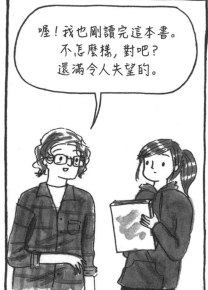

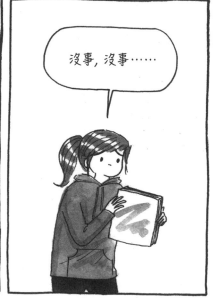

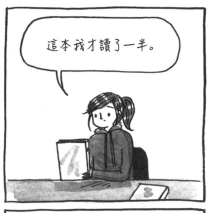

這本我才讀了一半。

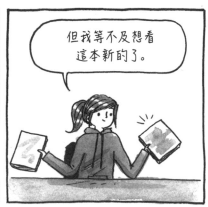

但我等不及想看這本新的了。

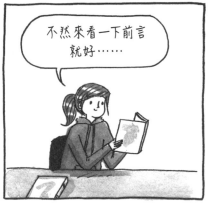

不然來看一下前言就好……

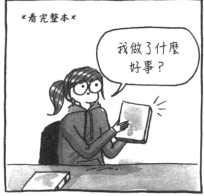

看完整本

我做了什麼好事？

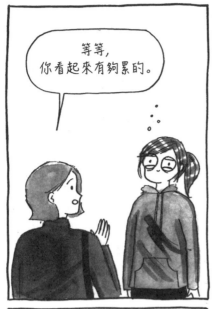

等等,
你看起來有夠累的。

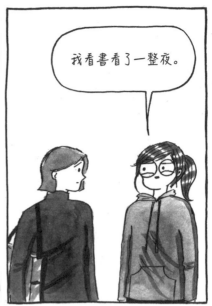

我看書看了一整夜。

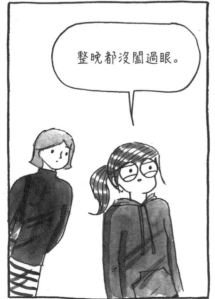

整晚都沒闔過眼。

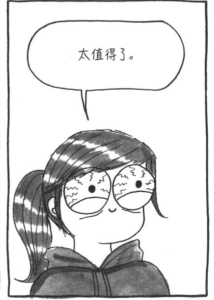

太值得了。

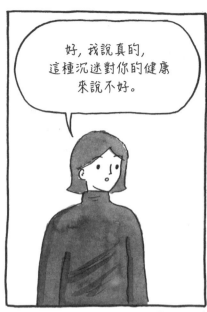

好，我說真的，
這種沉迷對你的健康
來說不好。

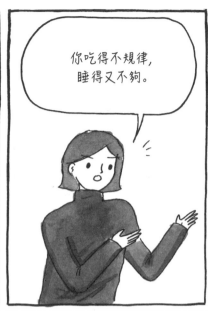

你吃得不規律，
睡得又不夠。

我真的很不想這樣說，
不過……

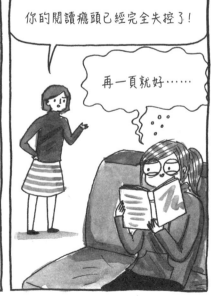

你的閱讀癮頭已經完全失控了！

再一頁就好……

如何閱讀更多？

確保自己總是有東西可以讀，
你永遠不會知道何時有空檔
偷塞那一兩頁。

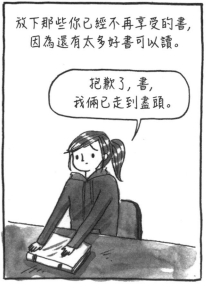

放下那些你已經不再享受的書，
因為還有太多好書可以讀。

抱歉了，書，
我倆已走到盡頭。

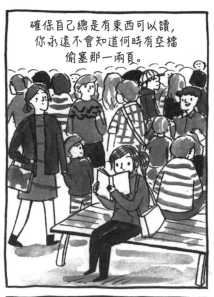

列出已讀清單，
這會幫助你獲得成就感。

我今年讀過的書

1. ...
2. ...
3. ...

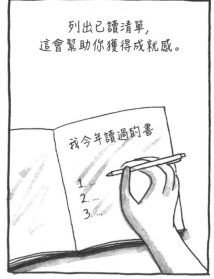

每天留一些閱讀時間給自己，
就算只是幾分鐘也好。

我們要出門了嗎？

等等，
我還剩十分鐘。

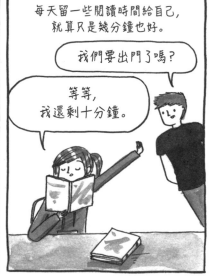

參加讀書俱樂部，
討論自己看過的書是件好事。

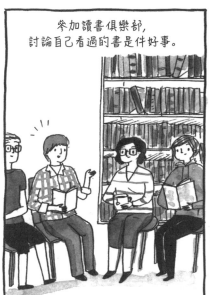

多去圖書館，那是很棒的閱讀空間，
不用花錢，而且如果你沒辦法
看完某本你不是很感興趣的書，
也不必有罪惡感。

聆聽有聲書，通勤時很適合，
也可以讓無聊的家事時間
變得有趣。

＊第一章＊

永遠準備好下一本想讀的書，
可以的話，
準備一整堆來選就更好了！

嗯……接下來我該從你們這
些小可愛裡選誰來讀好呢？

我為什麼愛二手舊書？

它們之中有許多早已被遺忘的故事
等著被發掘。

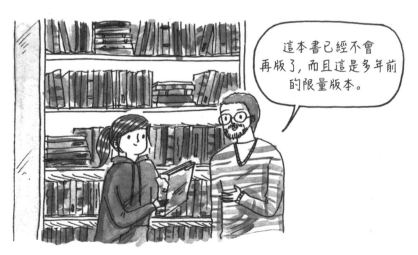

這本書已經不會
再版了，而且這是多年前
的限量版本。

通常你不會在其他地方見到同一本書。

破爛的書脊與陳舊的書頁顯示它們曾被人喜愛，
且一再被閱讀。

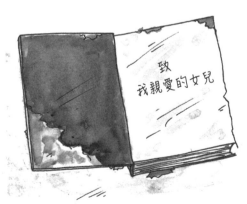

有些書上寫著有意思的題詞，讓你好奇這本書曾經被誰擁有，
這件事本身就像個謎團。

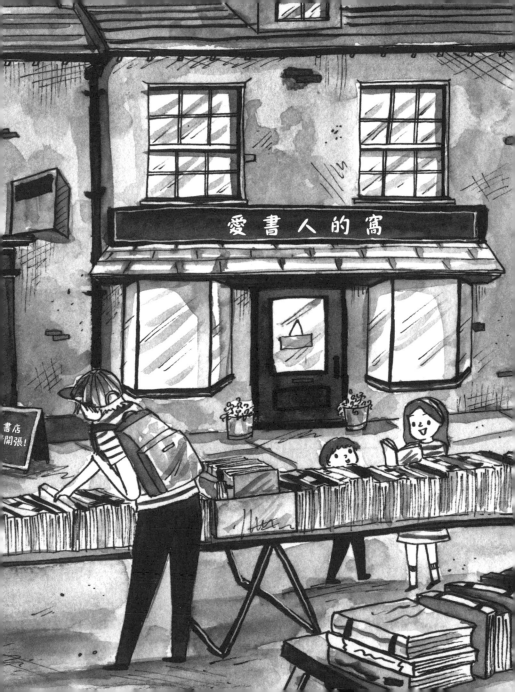

噢⋯⋯我超窮的。

焦點新書

噢⋯⋯我超窮的。

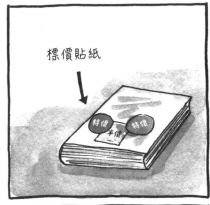

標價貼紙

＊撕——＊

貼紙殘留

書還可以用來做這些事

裝飾

紙鎮

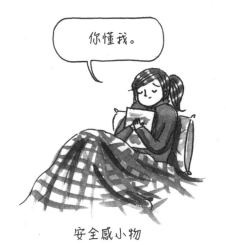

你懂我。

安全感小物

避免和陌生人寒暄的偽裝

當人們打斷我閱讀的時候

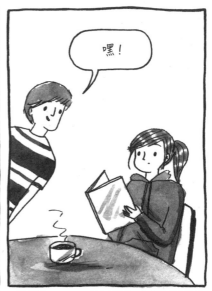

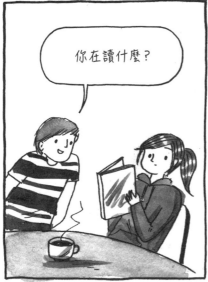

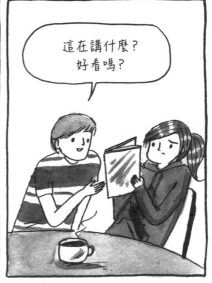

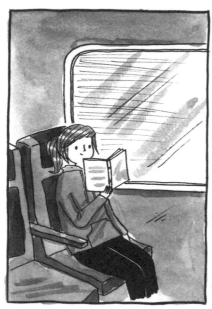

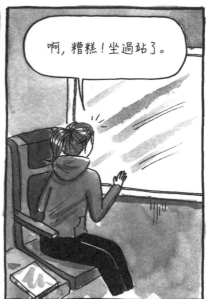

啊，糟糕！坐過站了。

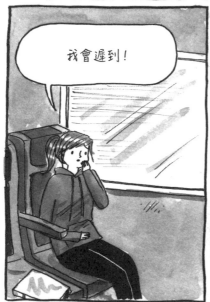

我會遲到！

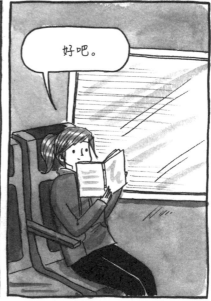

好吧。

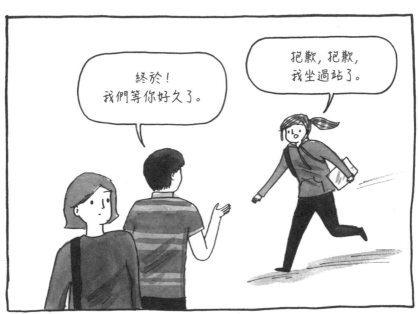

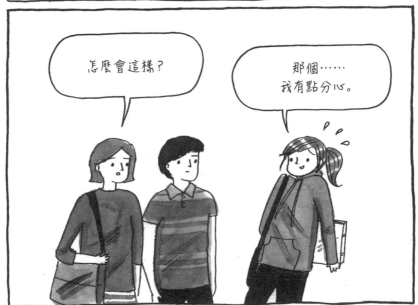

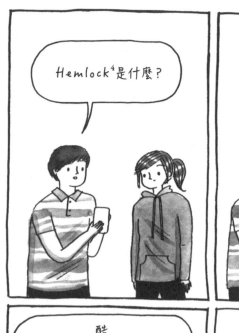

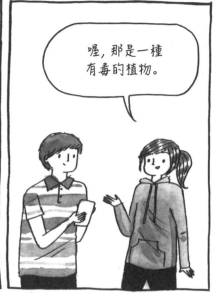

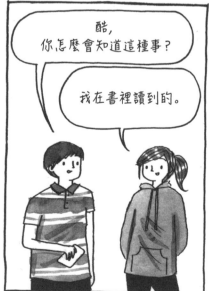

4. Hemlock 為毒芹，又稱荷蘭芹草。

對閱讀的愛……

非常具感染性。

閱讀一切

任何一切

無時無刻

無論在哪

各式各樣的圖書館

國家圖書館

移動式圖書館

無紙本圖書館

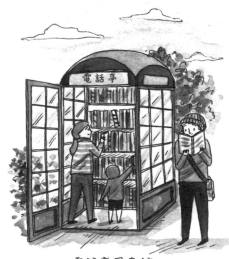

電話亭圖書館

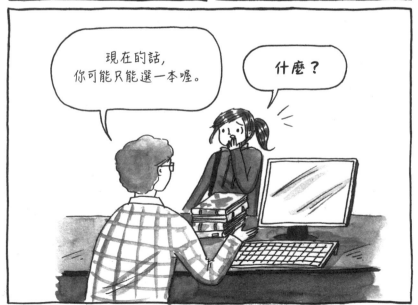

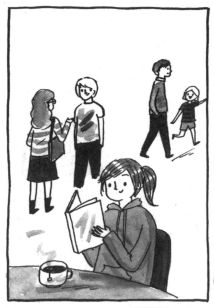

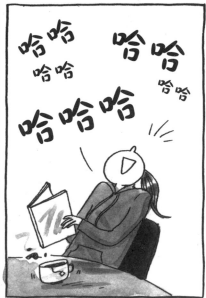

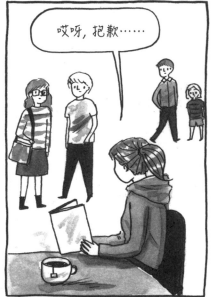

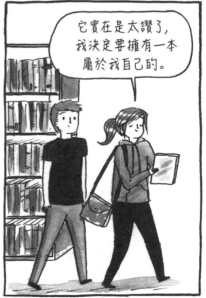

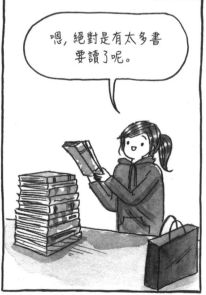

我排列書的方式

顏色

類型

尺寸

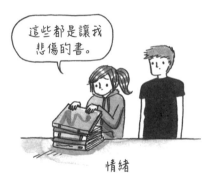

情緒

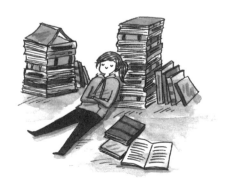

完完全全地隨機擺放

如何擺脫閱讀低迷期?

暫時休息一下,
做點不同的事情來改變心情。

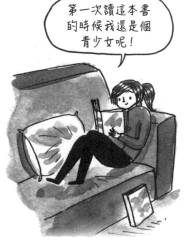

> 第一次讀這本書
> 的時候我還是個
> 青少女呢!

重讀一些以前喜歡的書,
就算是來自童年時期的讀物
也可以。

從事一些輕鬆簡單的閱讀,
讓你可以悠閒、自在地重拾嗜好。

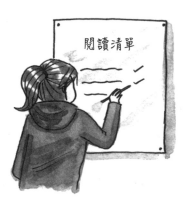

閱讀清單

設定閱讀目標,
從有把握做到的項目開始。

做這些事可以讓你更愛閱讀

上網觀看書評與書籍心得影片,
看看大家聊書是找到
下一本讀物的好方法。

追蹤一些愛書社群,
瀏覽書的美照總是很棒。

參與作家舉辦、
工作坊性質的文學活動,
可以受到啟發。

建造屬於自己的閱讀角落,
那應該會是個讓你在塵囂中
關機的空間。

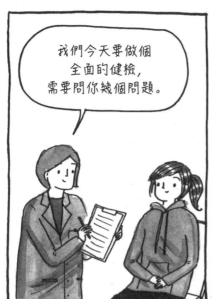

我們今天要做個
全面的健檢,
需要問你幾個問題。

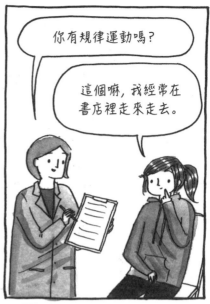

你有規律運動嗎?

這個嘛, 我經常在
書店裡走來走去。

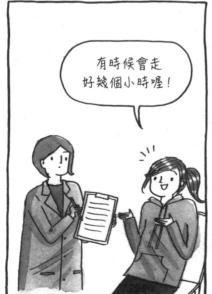

有時候會走
好幾個小時喔!

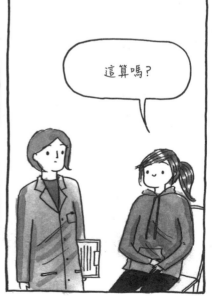

這算嗎?

尋找完美的閱讀姿勢

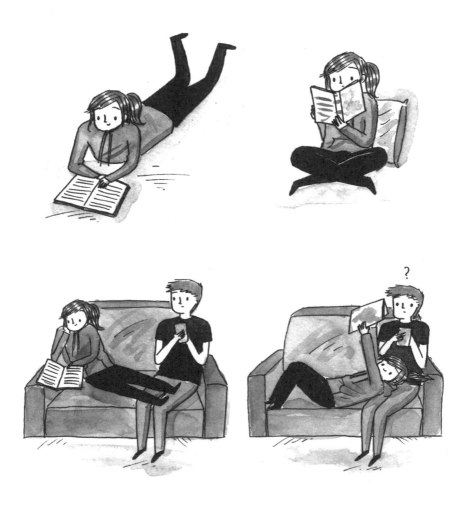

書蟲們的健身

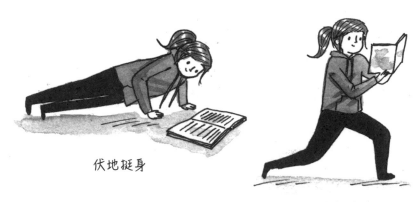

伏地挺身

跨步蹲

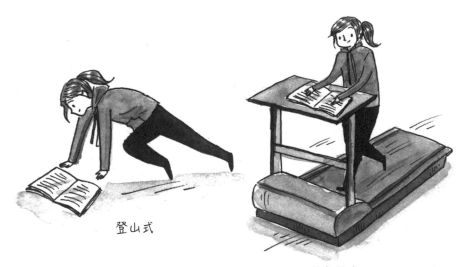

登山式

跑步機桌

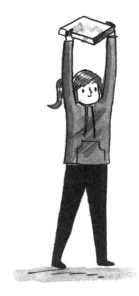

槓鈴上舉

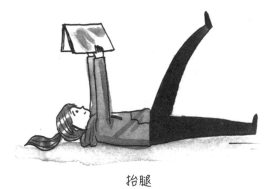

抬腿

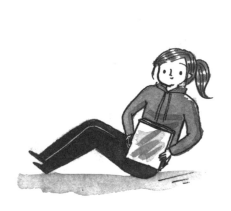

斜腹肌轉體

靠牆深蹲

如何識別書蟲？

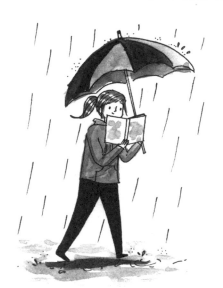

一有機會就會閱讀。

揹著能裝進一兩本書
的大包包。

嘗試一邊吃東西
一邊閱讀。

經過書店的時候，
頭會轉向櫥窗陳列。

偶爾會撞到東西。

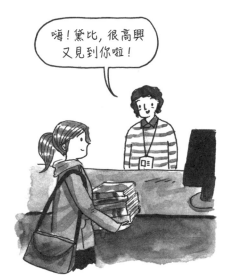

嗨！黛比，很高興
又見到你啦！

當地的圖書館員
知道他們的名字。

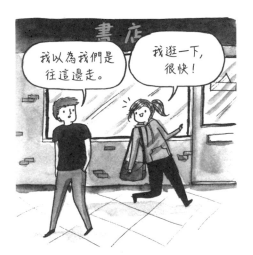

我以為我們是
往這邊走。

我逛一下，
很快！

像磁鐵一樣被書店吸走。

說逛一下，但出來的時候
看起來像買了整個書櫃。

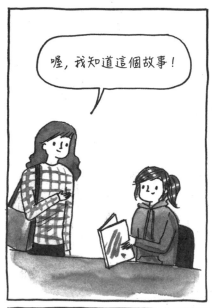

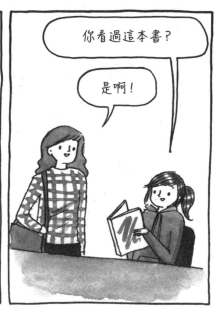

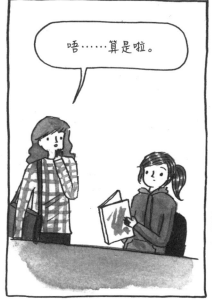

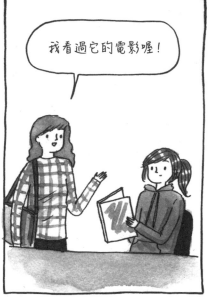

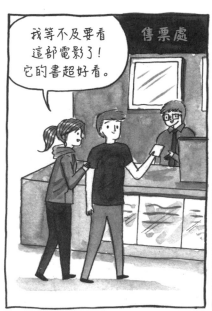

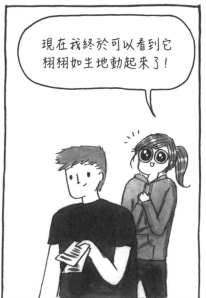

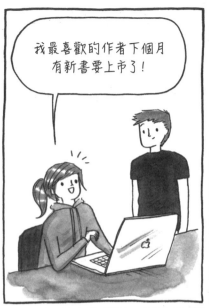

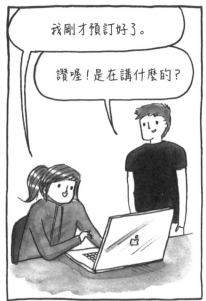

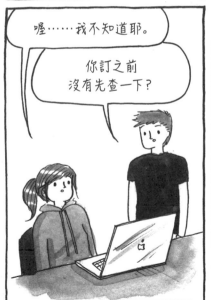

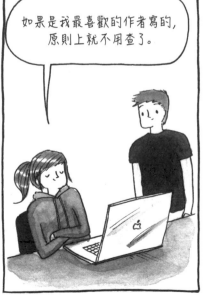

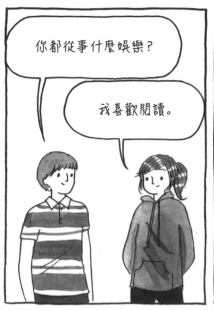

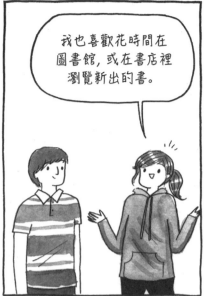

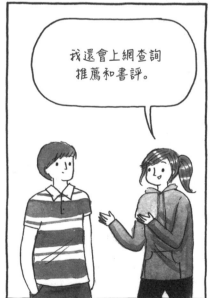

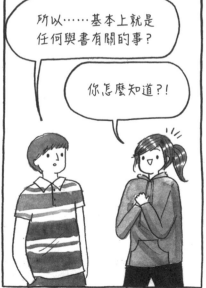

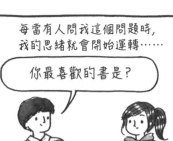

每當有人問我這個問題時，
我的思緒就會開始運轉……

你最喜歡的書是？

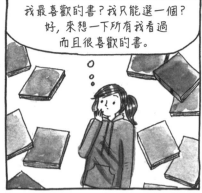

我最喜歡的書？我只能選一個？
好，來想一下所有我看過
而且很喜歡的書。

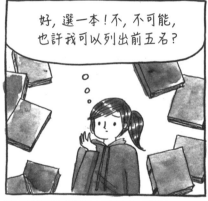

好，選一本！不，不可能，
也許我可以列出前五名？

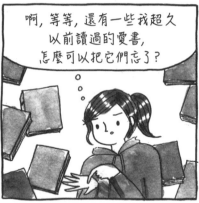

啊，等等，還有一些我超久
以前讀過的愛書，
怎麼可以把它們忘了？

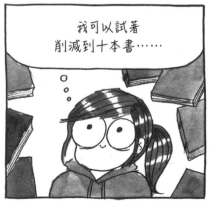

我可以試著
削減到十本書……

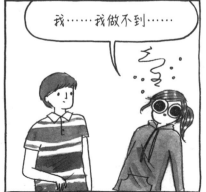

我……我做不到……

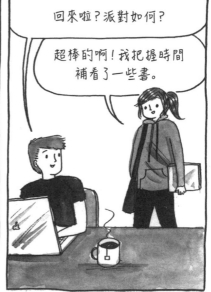

回來啦？派對如何？

超棒的啊！我把握時間補看了一些書。

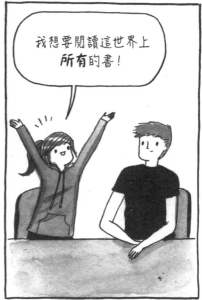

書本幫助我度過艱難的時期,　　　　　無聊的時刻,

還有當我需要幫忙的時候。　　　當我覺得沒人懂我的時候,
　　　　　　　　　　　　　　書本們總是在我身邊。

一日讀者

童書

♪♪♬♪

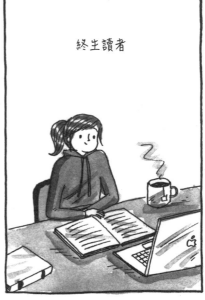

終生讀者

我的成就感等級

做家事

25%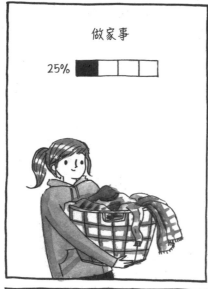

運動

50%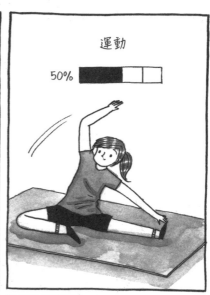

趕上截稿期限

75%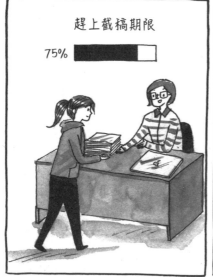

一口氣看完一本書

100%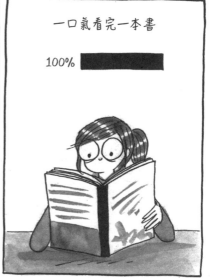

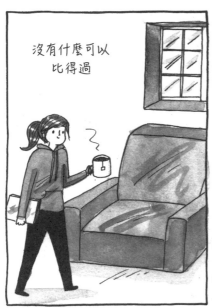

沒有什麼可以
比得過

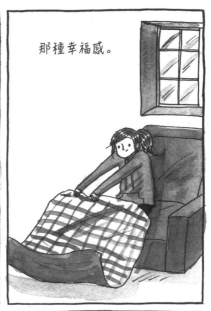

那種幸福感。

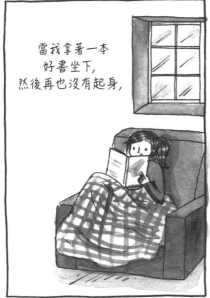

當我拿著一本
好書坐下,
然後再也沒有起身,

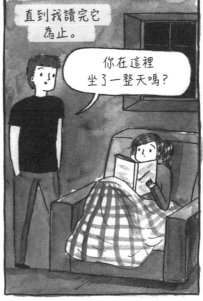

直到我讀完它
為止。

你在這裡
坐了一整天嗎?

我放書的地方

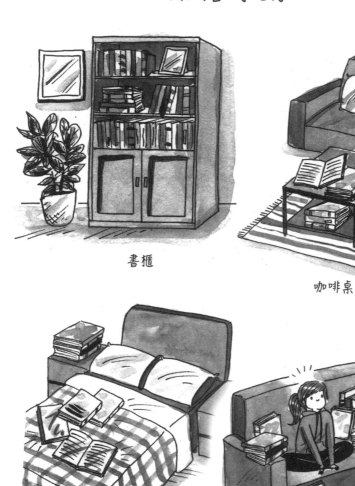

書櫃

咖啡桌

床上

沙發上任何
有空位的地方

我拿來當成書籤的東西

過期發票

垃圾信件

筆

衣服標籤

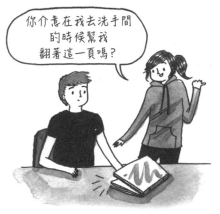

別人

電子閱讀器

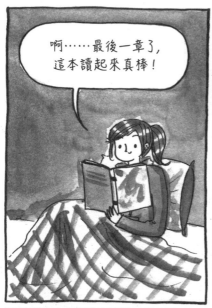

啊⋯⋯最後一章了,
這本讀起來真棒!

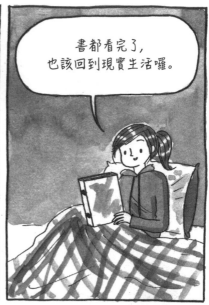

書都看完了,
也該回到現實生活囉。

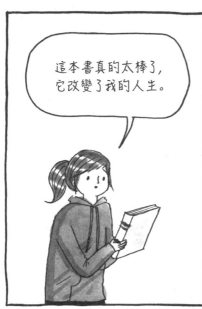

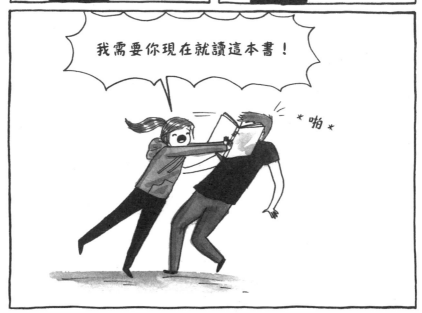

各種不同的閱讀方式

速速讀

慢慢讀

廣泛閱讀

深入閱讀

每一天都是
適合閱讀的好日子

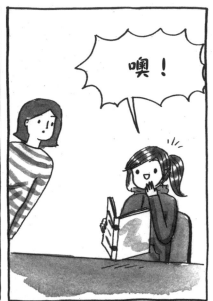

噢！

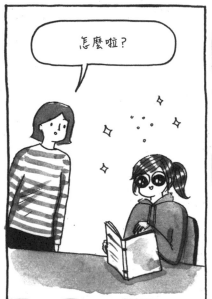

怎麼啦？

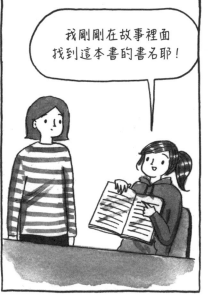

我剛剛在故事裡面
找到這本書的書名耶！

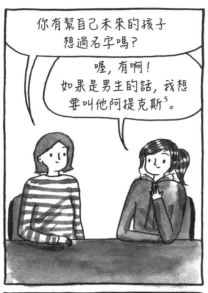

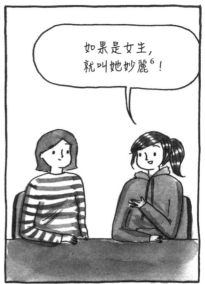

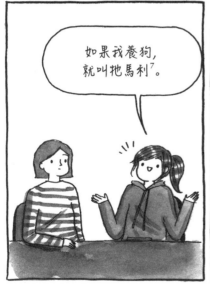

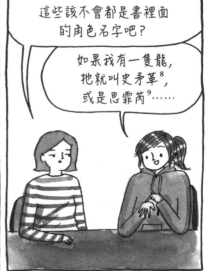

5.《梅岡城故事》的男主角，是一名正直的律師。　　6.《哈利波特》的女主角，她聰明亮麗又有勇氣。
7.《馬利與我》的主角，是一隻超有人氣的狗。　　8.《魔戒》系列小說中的巨龍角色。
9.《龍騎士》系列小說中的飛龍角色。

好，我知道我們當朋友也很久了。

我準備好要往下一步邁進了。

你知道這表示我有多信任你吧？所以請不要傷我的心。

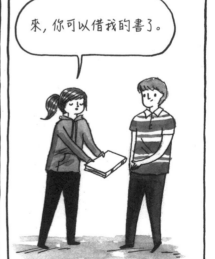

來，你可以借我的書了。

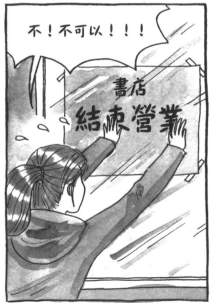

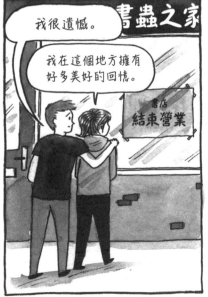

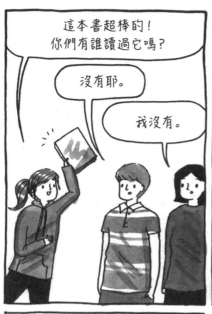

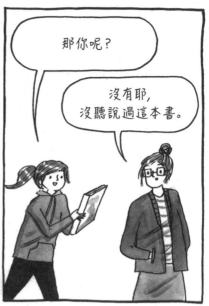

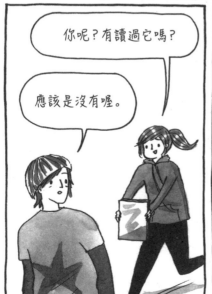

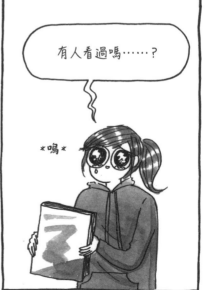

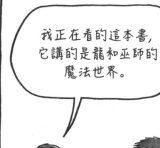

我正在看的這本書,它講的是龍和巫師的魔法世界。

主角們去未知的地方冒險探索!

然後在哈特福郡的豪宅裡,一位有錢人和達西先生…

啊,等一下,那是另外一個故事。

你又同時閱讀兩本書了,對吧?

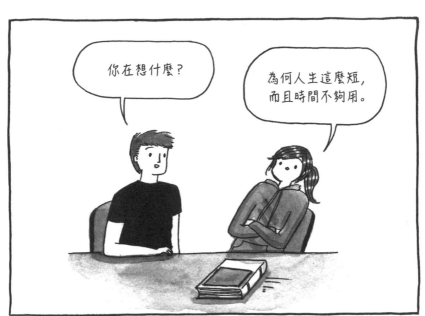

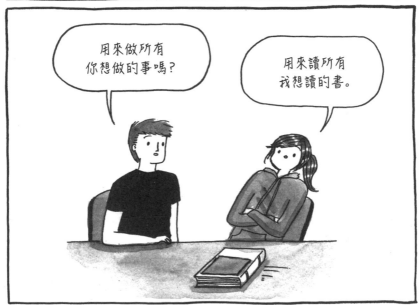

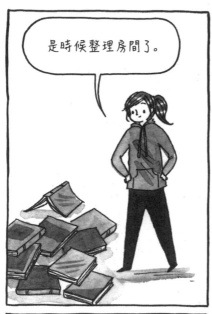

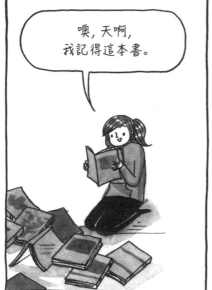

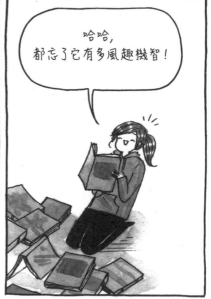

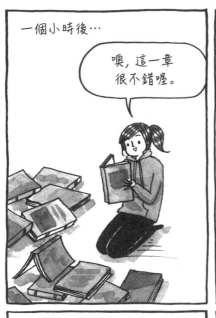

一個小時後…

噢，這一章
很不錯喔。

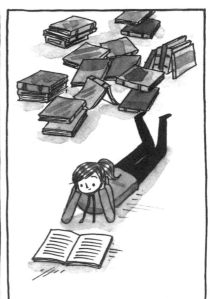

當我翻開一本書，

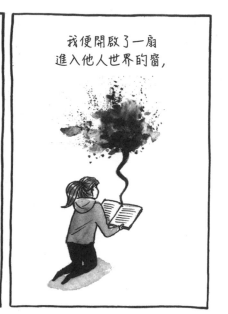

我便開啟了一扇
進入他人世界的窗，

它成為一個
真正神奇的體驗，

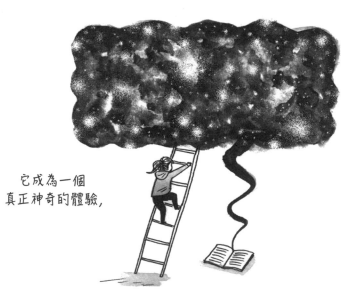

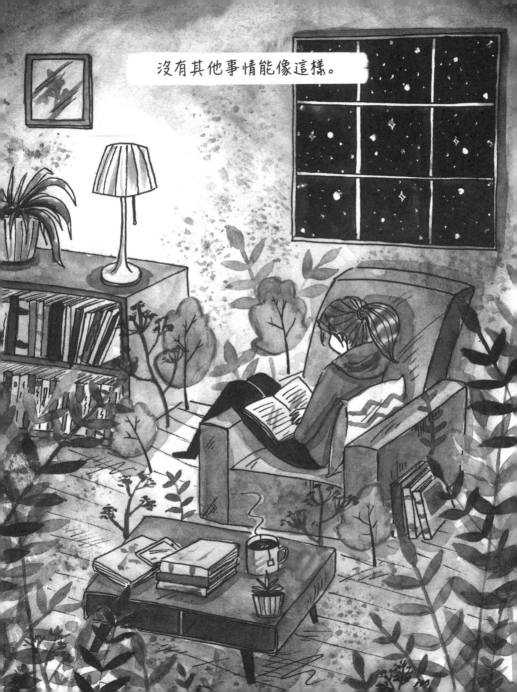

作者簡介 ————————

黛比・鄧 Debbie Tung

英國漫畫家、插畫家，創作靈感來自於她（有時有點怪）的日常生活，還有對書與茶的熱愛。其幽默暖心的漫畫在社群媒體上獲得廣泛迴響，出版過數本圖文作品，包含《內向小日子》、《愛書小日子》。目前與先生、小孩居於伯明罕，在家中安靜的小書房裡上班。

個人網站：wheresmybubble.tumblr.com
Instagram：wheresmybubble

譯者簡介 ————————

林予晞

演員、作家、攝影師，也是一名嗜讀者。以表演體驗人生，透過鏡頭寫日記，把生活轉譯成故事，明天也會繼續邊走邊讀。

美國休士頓藝術學院（Art Institute of Houston）互動多媒體設計系畢業，著作包含《時差意識》、《遊目》。

愛書小日子

快樂、感性、做自己，
還有什麼比看書更美妙的事？

Book Love

圖・文————黛比・鄧（Debbie Tung）
譯————林予晞

資深編輯————陳嬿守
美術設計————王瓊瑤
行銷企劃————舒意雯
出版一部總編輯暨總監————王明雪

發行人————王榮文
出版發行————遠流出版事業股份有限公司
地址————104005 台北市中山北路一段 11 號 13 樓
電話————02-2571-0297
傳真————02-2571-0197
郵撥————0189456-1
著作權顧問————蕭雄淋律師

2022 年 11 月 1 日 初版一刷
定價————新台幣 350 元
　　　　　　　（缺頁或破損的書，請寄回更換）
有著作權・侵害必究 Printed in Taiwan
ISBN ———— 978-957-32-9840-3

YL遠流博識網

http://www.ylib.com

E-mail: ylib@ylib.com

遠流粉絲團

https://www.facebook.com/ylibfans

國家圖書館出版品預行編目 (CIP) 資料

愛書小日子：快樂、感性、做自己，還有什麼比看
書更美妙的事？/ 黛比 . 鄧 (Debbie Tung) 文 . 圖；
林予晞譯 . -- 初版 . -- 臺北市：遠流出版事業股份
有限公司 , 2022.11
　　面；　公分
譯自 : Book love
ISBN 978-957-32-9840-3(平裝)

1.CST: 漫畫 2.CST: 閱讀

947.41　　　　　　　　　　　　　111016316